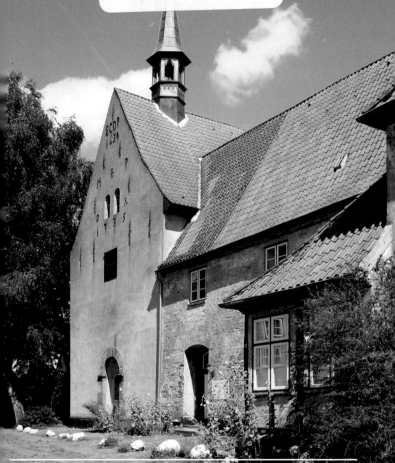

Das St.-Johannis-Kloster vor Schleswig

Das St.-Johannis-Kloster vor Schleswig

Entstehung und Wandel
von Henning von Rumohr

Von den vielen Klöstern, die es im Mittelalter in Schleswig-Holstein gab, is
das St.-Johannis-Kloster vor Schleswig das einzige, das bis zum heutige
Tage das alte Baugefüge bewahrt hat: Das vierflügelige Klosterquadrum is
voll erhalten. Es besteht aus Kirche mit Kreuzgang, Remter (Refektorium
und Kapitelsaal sowie den heute zu Wohnungen umgebauten Zellen de
Nonnen und dem in der Südwest-Ecke angebauten klösterlichen Amtshaus

Auch das innere Gefüge der klösterlichen Lebensgemeinschaft hat mi
nur wenigen Änderungen durch nahezu acht Jahrhunderte Bestand gehab
Aus den Nonnen der katholischen Zeit wurden im Reformationszeitalter di
evangelischen Konventualinnen; der Klosterprobst wurde seiner geistlicher
Funktion entkleidet, darüber hinaus brachte die Reformation aber kein
durchgreifende Umwälzung der inneren Ordnung des Klosters. Bis weit i
das 20. Jahrhundert hinein blieb das Wohnen der Konventualinnen im Klos
ter selber die Regel, erst unter den veränderten Umständen der jüngster
Gegenwart ist dies heute zur Ausnahme geworden. Viele haben sich moder
nen Frauenberufen zugewandt und leben außerhalb Schleswigs, doch si
behalten ihr Wohnrecht im Kloster und haben hier ihre seelische Heimat.

Bis zur Gegenwart steht das Kloster ebenso wie im Mittelalter unter de
Leitung von Priörin und Klosterprobst, die gemeinschaftlich den Klostervor
stand bilden. Dieser ist für das »buten und binnen« des Klosters verantwort
lich, wie es im »Buch vom Chore« der Priörin Anna von Buchwaldt aus Preetz
um 1500 formuliert ist. Der Priörin fällt das »binnen« zu, die Überwachung
der klösterlichen Zucht und Ordnung, dem Probst das »buten«, die Verwal
tung der klösterlichen Grundstücke und Bauten.

Die Geschichte des Klosters reicht weit in das 12. Jahrhundert zurück
Um 1140 entstand am Rand der Stadt Schleswig das Benediktinerkloste
St. Michael auf dem Berge an der Stelle der späteren Michaeliskirche als
Doppelkloster für Mönche und Nonnen. Das Kloster geriet bald in sittlichen
Verfall; daher wurde es durch den Bischof im Jahr 1196 wieder aufgehoben.

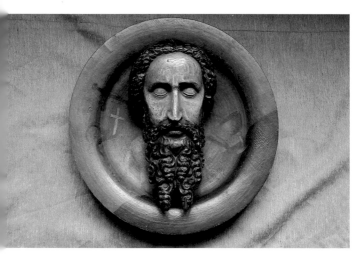

▲ *Johannesschüssel mit dem Haupt Johannes des Täufers,*
Eichenholz, um 1400

Die Mönche mussten Schleswig ganz verlassen und siedelten sich zunächst in Guldenholm am Langsee an, zogen aber bald weiter an die Ostsee und errichteten hier das Rüdekloster. Dieses Kloster bestand bis zur Reformationszeit, dann wurde es aufgelöst, die Bauten abgebrochen und aus dem Steinmaterial etwa an der gleichen Stelle das heutige Schloss Glücksburg erbaut.

Den Nonnen, zehn an der Zahl, wurde eine neue Heimstätte auf dem Holm vor Schleswig angewiesen. Das Wort »Holm« bedeutet Insel, und bis zur Gegenwart ist der Inselcharakter der Ortslage erkennbar geblieben. In seinem westlichen Teil trägt er die alte Fischersiedlung, der östliche ist Klostergelände. Als die Nonnen um 1194 hierher kamen, existierte bereits die Kirche als eine der sieben Pfarrkirchen der Stadt Schleswig, vermutlich dem hl. Olaf, einem Wikingerkönig (um 995–1030), geweiht.

Die Nonnen vollendeten zunächst die Kirche. Der ursprünglich geplante Turm, der schon bis zur zweiten Geschosshöhe fertig war, wurde nicht weitergeführt. So wurde das Kirchendach über den ganzen Bau hinweggezogen und nur durch einen zierlichen Dachreiter gekrönt. Der Grundriss

jedoch zeigt noch deutlich die vor der Verlegung des Klosters vorgesehene Anlage. Gleichzeitig wechselte der Titelheilige: Das Kloster wurde bald nac 1200 St. Johannes dem Täufer geweiht.

Im Jahre 1487, fast zwei Jahrhunderte nach einem ersten großen Bran von 1299, brach ein Großfeuer aus und zerstörte wesentliche Teile des Klos ters und der Kirche. Die Priörin Wiebe Meinstorf schickte darauf ihre Nonne mit »Brandbriefen« versehen aus, um Spenden für den Wiederaufbau z sammeln. Einer dieser Brandbriefe hat sich bis heute erhalten.

Größere Umbauten fanden in den letzen Jahren des 19. Jahrhundert statt, als aus den Nonnenzellen des Mittelalters geräumige Wohnungen fü die Konventualinnen geschaffen wurden. Um 1720 kam das klösterlich Amtshaus hinzu, geschmückt mit dem Wappen von Priörin und Kloster probst (Ahlefeld und Reventlow). Nach 1740 wurde das stattliche Haus de Klosterprobsten gegenüber der Kirche erbaut. In das 18. und 19. Jahrhun dert gehören auch die übrigen Klostergebäude: gleich am Eingang des Klos ters das Pastorat mit seinen drei Wohnungen für Pastor, Küster und Pasto renwitwe und auf dem übrigen Klostergelände verteilt mehrere Häuser fü Koventualinnen und die Priörin.

Die wirtschaftliche Lage des Klosters war anfangs schwierig. Währen des ganzen 14. Jahrhunderts erließen die Kirchenfürsten daher Ablassbrief zugunsten des Klosters, der Bischof von Schleswig sechs Mal (1329, 1337 1347, 1357, 1358 und 1372), einmal (1383) der Erzbischof von Lund und be reits 1299 sogar der Bischof von Reval. Der Erfolg blieb nicht aus: Da 14. Jahrhundert brachte eine nachhaltige Stabilisierung der Lage bis in di Neuzeit hinein. Umfangreiche Stiftungen und Spenden von Adel und Bür gertum verschafften dem Kloster einen bedeutenden Grundbesitz. In zwe großen Distrikten gruppierte sich dieser Besitz: in dem »Schleidistrikt« um die Kirche Kahleby herum und in dem »überschleiischen Distrikt« östlich de Haddebyer Noors, dazu kamen zahlreiche Streubesitzungen westlich Schles wigs und in Angeln. Noch Ende des 19. Jahrhunderts betrug der Grund besitz des Klosters über 6500 ha und bestand aus drei Kirchen, 84 Bauern höfen, vier Mühlen und rund 140 kleineren Landstellen. Aus heute schwer verständlichen Gründen wurde dieser gesamte Besitz gegen Ende des 19. Jahrhunderts veräußert, so dass die wirtschaftliche Basis des Klosters jetzt wieder so schmal ist wie am Anfang seiner Geschichte.

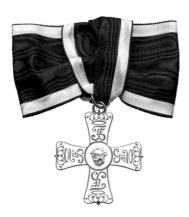

▲ *Orden des Klosters, Gold/Emaille an lila-silbernem Band, in der Kreuzmitte der Kopf des Johannes, auf den Flügeln jeweils die Krone und die Zeichen F5 für den Stifter, König Friedrich V.; zehn Stück existieren*

Schon die Nonnen der katholischen Zeit entstammten überwiegend dem einheimischen Landadel. Auch die oben genannte Priörin Wiebe Meinstorf gehörte einem altholsteinischen Adelsgeschlecht an. Als im Zeitalter der Reformation die Klöster aufgehoben wurden, setzte daher die schleswig-holsteinische Ritterschaft durch, dass die vier vorhandenen Frauenklöster erhalten blieben und der Ritterschaft zur Versorgung ihrer unverheirateten Töchter überlassen wurden. Seither gehört das St.-Johannis-Kloster vor Schleswig gemeinsam mit den drei holsteinischen Klöstern Itzehoe, Preetz und Uetersen zu den sogenannten adeligen Klöstern. Ein Eintritt in das St.-Johannis-Kloster ist daher nur für Mitglieder der schleswig-holsteinischen Ritterschaft und des übrigen alteingesessenen Adels möglich. Üblicherweise werden die Töchter bereits bei ihrer Geburt eingeschrieben. Das Kloster erteilt dann einen Klosterbrief über die Exspektanz, das Mädchen wird dadurch ein »exspektiviertes Fräulein«. Wenn dann durch Heirat oder Tod eine Vakanz eintritt, rückt sie in den Rang einer Konventualin auf. Die Klosterpröbste haben ihren alten Rang als Prälaten bis zur Gegenwart hin behalten und damit ein Stück ständischer Struktur bewahrt.

Das Kloster hat einen bedeutenden Kunstbesitz, besonders an sakralem Gerät. Außerdem ist ihm durch Erbgang das Tafelsilber aus dem Hause des Dichters Johann Wolfgang von Goethe zugeflossen. Goethes einziger Sohn August war mit Ottilie von Pogwisch aus dem alten holsteinischen Geschlecht verheiratet, deren Schwester Ulrike von Pogwisch bis zu ihrem Tode 1875 Priörin des St.-Johannis-Klosters vor Schleswig war. Diese vermachte den wertvollen Schatz aus dem Hause Goethes dem Kloster. So sind vor allem vier große silberne Leuchter erwähnenswert. Ein besonderer Schmuck ziert Wände von Remter und Kirche: Jede Konventualin ist verpflichtet, dafür zu sorgen, dass nach ihrem Tod ihr Wappenschild im Kloster aufgehängt wird.

Von 1959 bis 2008 diente die Klosterkirche gleichzeitig als Garnisonkirche der Schleswiger Garnison. Außerdem ist das Kloster eine Heimstätte der Subkommende des Johanniter-Ordens, der in den Klosterräumen regelmäßige Veranstaltungen durchführt.

Baugeschichte und Kunstwerke
von Wolfgang J. Müller

Als ein Ort anheimelnder Stille liegt das St.-Johannis-Kloster am Ufer der Schlei, durch seinen Baumbestand deutlich geschieden von der Fischersiedlung auf dem Holm und der Altstadt Schleswig. Die Klosterkirche und das südlich anschließende Geviert des Kreuzganges mit Remter, Kapitelsaal und Klosterwohnungen bilden eine locker gefügte Gruppe von schlichten Gebäuden mäßiger Größe. Ihre eingehende Betrachtung lässt die Gründungsgeschichte und die Lebensform der klösterlichen Siedlung lebendig werden.

Die heutige hohe Eingangswand der Kirche wird gebildet durch einen nicht voll ausgebauten **Westturm**. Nach Ausbesserung des Westgiebels in den Jahren 1639 und 1735 wurde hier im späten 19. Jahrhundert ein Glockentürmchen errichtet. An den ursprünglichen Turmblock schließt sich nach Osten mit etwas größerer Breite das **Kirchenschiff** an. Sein Innenraum – etwa 22 × 7,5 m im Grundriss – ist mit vier Gewölben gedeckt und birgt in seinem Westteil die Empore des Nonnenchores. Im Osten endet die Kirche in einem weiträumigen Chorquadrat.

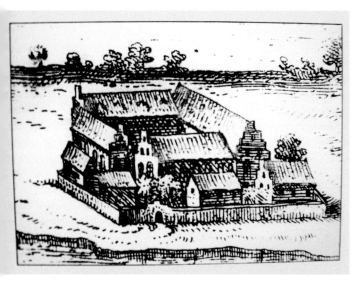

▲ *Kloster vor dem großen Brand 1487*

Bei Untersuchungen der Kirche haben deutsche und dänische Forscher erkannt, dass ihr Mauerwerk an Turm und Schiffswänden aus Feldsteinen besteht, aber außen und innen mit kleinen regelmäßigen Tuffsteinblöcken und einzelnen Granitquadern verblendet ist. An der Nordwand der Kirche und an der Westwand des ursprünglichen Turmes ist diese Bauweise noch deutlich zu erkennen. Auch an friesischen und jütischen Kirchen des 12. Jahrhunderts ist sie oft angewandt worden (Kirchen auf Sylt und Föhr, Teile der Dome in Ribe und Schleswig). Schwer zu bearbeitende Granitfindlinge bot das Land reichlich, der Tuffstein musste jedoch aus der Eifel eingeführt werden. Schiffe brachten das Baumaterial, vielleicht schon zu Blöcken nach Art der später gebräuchlichen Backsteine verarbeitet, auf dem alten Handelsweg rheinwärts und über die Nordsee bis zur Eidermündung. Von dort ging der Transport auf der Eider und Treene ins Landesinnere, und schließlich noch eine Strecke überland bis nach Schleswig.

Die mühsame Beschaffung guter Bausteine lässt erkennen, dass auch dies Schleswiger Kirche als würdiges, dauerhaftes Gotteshaus errichtet werde sollte. Mit seiner klaren Gliederung in Chor, Gemeinderaum und Turr verkörpert ein solcher Kirchenbau inmitten niedriger hölzerner Wohnbau ten die Überlegenheit der christlichen Religion. Zu seiner herben Größ trat nur wenig Zierrat: schmale Palmettenbänder aus Granit am Wes portal, am Südportal im Kreuzgang Säulen mit streng stilisierten roman schen Blattkapitellen; an den Außenwänden des Kirchenschiffs schlicht Rundbogenfriese, heute fast vollkommen zerstört. Der etwa 8 m hohe Ir nenraum der Kirche war ursprünglich ohne Zier, sein Ausmaß allein sollt die Andächtigen feierlich stimmen, zumal er ohne Gewölbe und ohn Empore geplant war.

Kirchenbauten dieses ausgeprägt schlichten Typus finden sich an viele Orten der jütischen Halbinsel; sie stammen durchweg aus der Zeit um 120 und bezeugen noch heute eine planmäßige kirchliche Bautätigkeit in der Lande, dessen Bewohner durchweg erst zwei Menschenalter zuvor da Christentum angenommen hatten. Im 12. Jahrhundert sind in der Stad

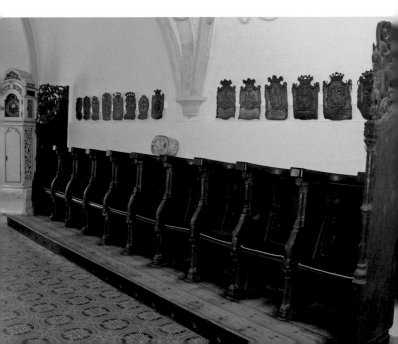

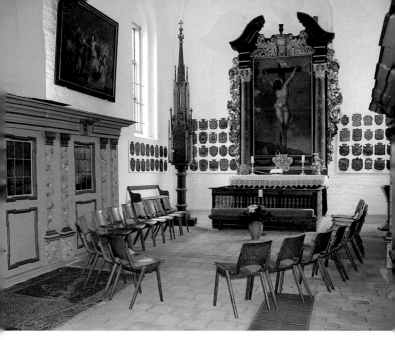

▲ *Altar mit Sakramentshaus und Wappenschildern*

Schleswig mehrere Pfarrkirchen und Klöster errichtet worden, außer geringen Resten sind nur ihre Namen bewahrt geblieben. Damals war Schleswig ein wichtiger Platz im nordeuropäischen Handelsverkehr, wenn auch seine Bedeutung nach der endgültigen Gründung Lübecks (1158) allmählich zurückging. Handelswege von Westfalen und aus dem Rheinland zur Ostsee über Lübeck waren kürzer.

Zum Gotteshaus eines Frauenklosters wurde die Pfarrkirche erst durch den Einbau eines abgeschlossenen **Nonnenchores** im Westteil der Kirche; er muss schon gegen 1240 vollendet gewesen sein, denn aus dieser Zeit stammt wohl das ursprünglich dort aufgestellte Gestühl der Nonnen (jetzt im Remter). Sein Schnitzwerk symbolisiert die Bedrohung des Menschen durch dämonische Wesen.

◀ *Chorgestühl, 12. Jahrhundert*

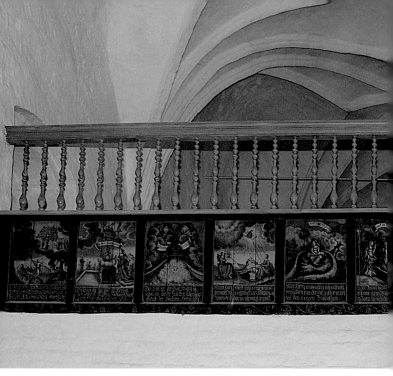

▲ *Nonnenempore*

Zum Kloster gehört auch die **Klausur**, der abgeschlossene Wohnbereich der Nonnen. Wahrscheinlich wurden diese Bauten – Kreuzgang, Zellen und ein Remter (Speisesaal) für die gemeinsamen Mahlzeiten – zuerst aus Holz errichtet. Erst nach 1330 konnten die Nonnen mit Hilfe von Spenden, zu denen Schleswiger Bischöfe mehrfach aufgerufen hatten, einzelne Flügel des Kreuzganges errichten und einwölben.

Jahrhundertelang ging das Leben im St.-Johannis-Kloster seinen Gang. Wie die Wohnungen der Nonnen und ihre Gemeinschaftsräume eingerichtet waren, wie die Kirche in der Zeit vom 13. bis ins 15. Jahrhundert ausgeschmückt war, wissen wir nicht. Erst nach dem Brand im Jahre 1487 setzte

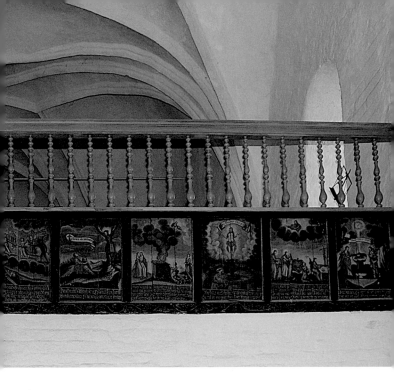

wieder lebhafte Bautätigkeit im Kloster ein. Aus dieser Zeit stammt der lichte Chorraum der Kirche; er wurde anstelle eines alten, kleinen Chores ganz in Backstein ausgeführt und gewölbt. Damals wurde auch die von vier schönen Gewölben getragene **Nonnenempore** im Westen der Kirche errichtet und der gesamte Kirchenraum überwölbt. Die Empore ist mit einer hölzernen Brüstung zum Kirchraum hin abgeschlossen, die mit zwölf emblematischen Gemälden verziert ist. Dieser Zyklus wurde um 1690 auf Holz gemalt und mit einem gereimten deutschen Text in Fraktur versehen. Die spätmittelalterliche Zeit liebte die Weiträumigkeit schlichter Gewölbe, ihnen verdankt die Klosterkirche heute ihre stimmungsvolle Raumwirkung.

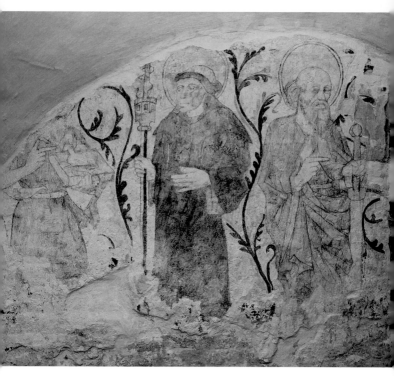

▲ *Ausmalung in der Kirche, Kalkmalereien aus dem 15. Jahrhundert*

Aus der Spätzeit des 15. Jahrhunderts stammt die **Ausmalung** im Westteil der Kirche. Die linke Figur zeigt Johannes den Täufer im gelben Gewand mit seinen Attributen, dem Buch und einem darauf knienden Lamm. Die Figur Johannes ist am Halsansatz durch den Bogen des eingezogenen Kreuzrippengewölbes abgeschnitten. In der Mitte ist die Darstellung eines Heiligen in brauner Benediktinermönchskutte zu sehen. Sein Haupt krönt ein Heiligenschein. In seiner rechten Hand hält er einen Stab, dessen Knauf eine Kirche bildet. Rechts steht Paulus in langem Gewand. Er hält in seiner linken Hand ein Langschwert. Sein bärtiges Haupt bekrönt ein Heiligenschein.

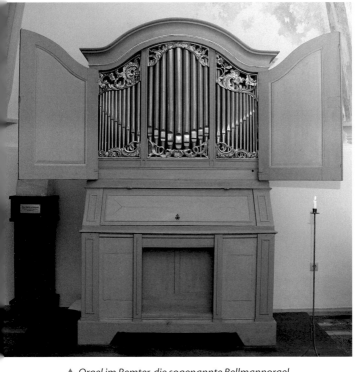

▲ *Orgel im Remter, die sogenannte Bellmannorgel*

Rechts neben den Figuren befand sich ein viertes Gemälde, das nicht mehr erhalten ist.

In der Südostecke des Kreuzganges wurde die Kreuzgangflügel erweitert und aufgestockt und der Remter erbaut. Dort befindet sich auch die sogenannte **Bellmannorgel**. Karl Gottlieb Bellmann (1772–1861) wirkte in Schleswig als Cellist an der Gottorfer Oper, als Musiklehrer und Chordirigent. 1811 wurde er Kantor und Organist am St.-Johannis-Kloster und übernahm die künstlerische Leitung des Schleswiger Gesangvereins von 1839. Bellmann soll auf der nach ihm benannten Orgel des Klosters das Schleswig-

Holstein-Lied (Uraufführung 24. Juli 1844) komponiert haben. Der Textdichter war Matthäus Friedrich Chemnitz (1815–1870).

Im Westen, neben dem alten Turm, wurde der Kapitelsaal errichtet. In einem Raum des südlichen Kreuzgangflügels (Westteil) wurden 1976 Reste von Wandmalereien aufgedeckt. Sie zeigen große Heiligenfiguren, umgeben von Blattornamenten. Das Thema dieser Malereien ist allerdings nicht mehr erkennbar, sie beweisen jedoch, dass man nach dem Brand von 1487 auch diesen Teil der Klausur neu ausgestattet hatte.

Für den erweiterten Kirchenraum wurden seit dem Ende des 15. Jahrhunderts neue Kunstwerke erworben. Zu ihnen gehört das kunstvoll geschnitzte **Sakramentshaus**, das glücklicherweise nach der Reformationszeit erhalten blieb und heute mit seiner schlanken Turmgestalt die Raumschönheit des Chores steigert. Auch mit Schnitzfiguren wurde die Kirche damals ausgestattet: eine **Madonna im Rosenkranz** erinnert an die Marienverehrung des Spätmittelalters. Andächtiger Versenkung in die Passion diente die Statue des **Christus im Elend**, die den gemarterten Christus vor der Kreuzigung darstellt. Das **Haupt Johannes des Täufers**, auf einer Schale liegend, sollte auch im Schleswiger Johanniskloster an das Martyrium des Klosterpatrons unter König Herodes erinnern. Solche »Johannesschüsseln« sind seit dem 13. Jahrhundert für zahlreiche Kirchen und Klöster des Abendlandes geschaffen worden, nachdem bei der Eroberung Konstantinopels durch die Kreuzfahrer (1204) Teile der dort hochverehrten Reliquie des Johanneshauptes in den Westen gebracht worden waren. Sicherlich wurde auch in Schleswig Johannes der Täufer als Klosterpatron und nach Matth. Kap. 11 als der größte aller Menschen während des Mittelalters hoch verehrt. Die **Statue eines Heiligen**, als Bartholomäus gekennzeichnet, stammt wahrscheinlich aus einem ehemaligen Nebenaltar. Als spätes Werk mittelalterlicher Kunst kam die **Kreuzigungsgruppe** in die Kirche. Sie wurde im 18. Jahrhundert bei der Neuausstattung des Chores mit Altar (1715), Kanzel (1717) und den Betstübchen der Konventualinnen auf den Chorbogen gesetzt. So zeigt heute der Chor die Ausstattung eines älteren, barocken Bauteils, geschaffen für eine Gemeinschaft frommer Konventualinnen, die in ihren Wappenschildern noch heute in diesem Andachtsraum gegenwärtig sind.

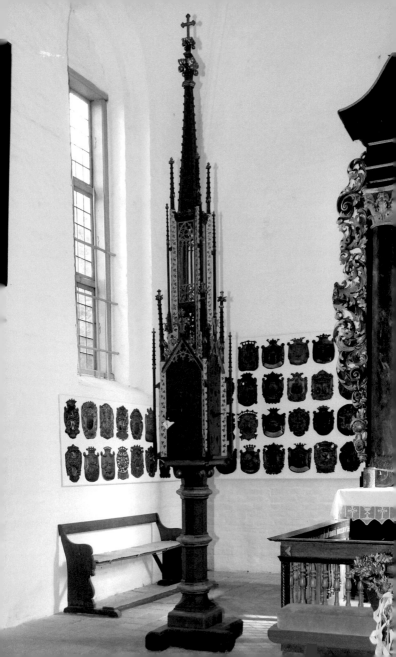

Ausgrabungen

von Manfred Tönsing

Bei Baggerarbeiten am Westrand der Kirche wurden im Juli 1966 menschliche Knochen gefunden. Es handelt sich wahrscheinlich um eine frühmittelalterliche Begräbnisstätte vor 1196. Da die Skelette jeweils 1–2 m voneinander getrennt in ausgerichteten Einzelgräbern aufgefunden wurden, kann es sich nicht um einen Pestfriedhof handeln, denn Pesttote wurden im Allgemeinen in Sammelgräbern beigesetzt.

Von 1982 bis 1984 wurden Grabungen im gesamten Innenhof, an Nord- und Ostfront der Kirche und im Kircheninnenraum durchgeführt. Das Bodenniveau des Innenhofes (Paradiesgarten) wurde um einen halben Meter tiefer gelegt. Durch streifenweises Vorgehen innerhalb des gesamten Areals bis in die Tiefe des anstehenden Bodens konnten zahlreiche Gräber freigelegt werden, darunter mehrere mit Backsteinen kammerartig eingefasst. Auch östlich der Kirche wurde diese Art von Kammergräbern gefunden. Sie gehören in die zweite Hälfte des 12. und in das 13. Jahrhundert. Eines dieser West-Ost-gerichteten Backsteingräber wurde zur Hälfte von den Fundamenten des Kreuzgang-Ostflügels überlagert. Dieses Grab ist somit älter als der Kreuzgangflügel, und da andere Gräber ebenfalls unter die Fundamente des Kreuzgang-Westflügels reichen, steht fest, dass dieser Friedhof bereits vor Errichtung des Kreuzganges vorhanden war. Zwischen den großen Fundamentsteinen der Kirchennordwand lag ein alter Taufstein, der vermutlich in Zweitverwendung hier verbaut wurde. Das Stück wurde geborgen und steht nun im Innenhof. Grabungen im Chor der Kirche legten zwar Grüfte und Fundamente zu Teilen frei, führten aber nicht zur Klärung einer Apsis des alten Kirchenchores. Die um die Kirche herum gefundenen Gräberfelder bestätigen, dass die spätere Klosterkirche im 12. Jahrhundert zunächst Pfarrkirche gewesen war.

Bei weiteren Grabungen im Jahr 1995 unter dem ehemaligen Stall stießen Archäologen auf Spuren einer Ansiedlung aus dem 11./12. Jahrhundert. Überreste einer Kammmacherwerkstatt, Schmiedeschlacke, Schiffsnieten, Gefäßkeramik slawischen, rheinländischen und nordwesteuropäischen Ursprungs und eine kleine Bronzewaage belegen, dass vor der Klostergrün-

dung Kaufleute auf dem Gelände lebten, die weit reichende Handelsbeziehungen pflegten. Nach dem Abbruch eines Schuppens wurde die Fläche für Forschungen freigegeben. Heute steht hier das »Henny von Schiller Haus«.

Die historische Entwicklung

von Manfred Tönsing

Klöster versuchten ihren Erstbesitz, der vom Gründer geschenkt wurde, durch weitere Schenkungen oder eigenen Erwerb zu vergrößern. Ende des 14. Jahrhunderts verbesserte sich die wirtschaftliche Lage des Klosters durch die Übertragung des Patronats über die Kirche Kahleby und den damit verbundenen hohen Einnahmen. Weitere Schenkungen östlich des Haddebyer Noors, dem sogenannten »Schleidistrikt«, kamen Ende des 15. Jahrhunderts hinzu. Das St.-Johannis-Kloster besaß 1652 noch 50 Pflüge, das entspricht ca. 6500 ha. Es war das am weitesten südlich gelegene Kloster des dänischen Reiches. Bedingt durch seine Lage hatte es eigene Regeln und Rechte, die vom dänischen König geschützt wurden. Diese Privilegien wurden 1250 von König Abel festgeschrieben. Sie überdauerten auch die Reformation, nachdem die Ritterschaft das Benediktinerinnen-Kloster übernahm und in ein adliges Damenstift umwandelte.

Bis zur Auflösung der klösterlichen Landwirtschaft herrschte ein reges Treiben im Klosterbezirk. Im Zentrum stand das Klostergebäude. Die Scheunen und Stallungen prägten das weitere Bild. Innerhalb der Klostermauern vereinigte sich eine ökonomisch gesicherte Existenz für die Bewohner mit einem an die Klosterkirche gebundenen Gottesdienstleben. Die Kloster- und Kirchenordnung war der festgeschriebene gesetzliche Rahmen für alle Klostermitglieder, den Klosterbediensteten und den Klosteruntersassen, die als Hufner (Besitzer einer Bauernstelle) oder Lansten (Pächter einer Bauernstelle) die Klosterländereien in den Klosterdörfern bewirtschafteten. Es gab keine Leibeigenschaft unter dem Kloster, nicht einmal Steuern und sonst übliche Verpflichtungen dem König gegenüber hatten die Abhängigen zu leisten. Nur zur Landwehr und dem Städtebau (Burgwerk) waren sie verpflichtet. »Unter dem Krummstab ist gut leben«, lautete ein geflügeltes Wort zu jener Zeit. Die Abhängigen hatten aber dem Kloster gegenüber Hand-

und Spanndienste zu erbringen und auch gewisse Abgaben (Reallasten) zu entrichten. Eine weitere sogenannte »besondere Gnade« war, dass die Rechtsgewalt mit Ausnahme der Todesstrafe (Blutgerichtsbarkeit) über alle im Klosterbezirk und auf Klostergrund lebenden Abhängigen von den Konventualinnen über den Klostervogt bis hin zu den Hufnern und Lansten beim Probst lag, die Priörin konnte ihn hierin lediglich vertreten. Dies wurde über die Jahrhunderte in den Privilegien immer wieder von den Königen bestätigt, zuletzt 1671 durch Christian V.

So lange die Ländereien des Vorwerks (Klostergut auf dem Klostergelände) im Besitz des Klosters waren, existierte auch eine Meierei innerhalb der Klostermauern. Die Priörin hatte zehn, jede Konventualin fünf Kühe. Ein Kuhhirte mit einer eigenen Kuh betreute das Vieh und ließ es im Klosterforst oder auf anderen vorgesehenen Flächen grasen. Selbst verfügte das Kloster über keine eigenen landwirtschaftlichen Arbeitskräfte. Die anstehenden Arbeiten wie Pflügen, Säen, Mähen, Dreschen, Holz fällen, Transporte usw. auf den eigenen, nicht verpachteten Klosterländereien, wurden im Rahmen der Hand- und Spanndienste durch die Untersassen erledigt. Der Klostervogt mit seinen Helfern hatte die anstehende Arbeit zu koordinieren, zu dokumentieren, bekannt zu geben und zu überwachen.

Eine königliche Revision des Klosters im Jahre 1779 stellte fest, dass es sinnvoll wäre, das Vorwerk zu schließen, Parzellen zu verkaufen oder in Erbpacht zu vergeben. Es wurde sogar vorgeschlagen: »Die Haupt-Quelle aus welcher eine Verbesserung der Revenüer des Klosters forzunehmen seyn dürfte, ist unstreitig die gänzliche Aufhebung der bisherigen Closter Qeconomie.«

Dieser Plan wurde vom gesamten Konvent beschlossen und unterstützt. Der König reagierte zustimmend und verordnete die Aufhebung der Feldgemeinschaft in den einzelnen Dörfern. Nun wurden durch die neue sogenannte Verkoppelung die einzelnen Flurstücke vermessen, bewertet und in Schuld- und Pfandprotokollen (ähnlich unseren heutigen Grundbüchern) dokumentiert. Für die Hand- und Spanndienste und die weiteren Abgaben der Hufner, wie die zu liefernden Waren (z.B. Torf, Eier oder Fleisch) wurden Geldbeträge festlegt. Beide Seiten, das Kloster wie auch der Hufner, hatten jetzt eine einheitliche Berechnungsgrundlage für Land, Leistung und Güter. Durch die Erweiterung des Kreditwesens erhielt der Hufner die Möglichkeit,

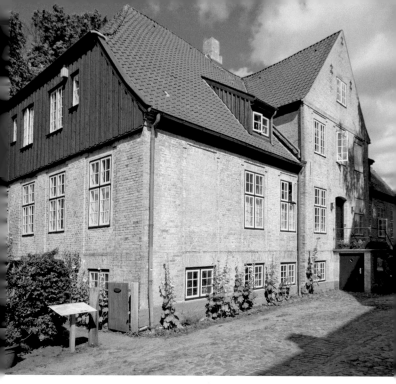

▲ *Probstenhaus, 1744 oder 1754 erbaut. Ab 1777 wohnten hier die Klosterpröbste. Seit 1994 ist es Sitz des Nordelbischen Bibelzentrums mit angeschlossenem Bibel- und Skulpturengarten.*

den eigenen Besitz wie Haus, Vieh und Gerätschaften zu beleihen. Dadurch konnte er mit Geld die von ihm zu liefernden Waren und Dienstleistungen, also die realen Lasten, ablösen. Wie er die gewonnene Zeit nutzte, musste er selbst entscheiden.

Jetzt konnte das Kloster ermitteln, ob ein Flurstück noch wirtschaftlich war, nachdem vom Ertrag die Kosten, wie z.B. die Verpflegung der Unter-sassen bei den über das Jahr verteilten Arbeiten, abgezogen waren. Kaufte sich ein Hufner frei von seinen Verpflichtungen, war das Kloster gezwungen, Arbeitskräfte anzuwerben und zu bezahlen.

1799 wurden die Ländereien des Vorwerks verkauft, die klostereigene Milch und Landwirtschaft wurde damit aufgegeben. Der Wunsch von 1779, »jede andere Einrichtung als die bisherige würde Nutzen schaffen«, wurde auch weiterhin vom König unterstützt. »Die gänzliche Aufhebung der bisherigen Closter Qeconomi« war in den folgenden Jahren das Ziel des Konvents, auch noch in der preußischen Zeit.

Es dauerte dann fast 100 Jahre bis die Reallastenablösung im Jahre 1871 auch für die »überschleyischen« Besitzungen abgeschlossen war. Der Klosterpropst Rochus von Liliencron (1876–1908) verkaufte bis auf 5 ha alle weiteren Besitztümer für ca. eine Million Goldmark, wodurch er das Kloster für alle Zeiten sichern wollte. Nach 754 Jahren gehörten damit die drei großen Distrikte: Angeln um die Kirche in Kahleby, der überschleiische Distrikt und der Heidedistrikt um Jagel nicht mehr dem Kloster.

Seit Gründung des Klosters achtete der Priester wie auch die Obrigkeit darauf, dass das Klosterleben von allem Weltlichen und Vergänglichen innerhalb der Klostermauern möglichst unberührt blieb. Dies galt auch noch nach der Reformation, änderte sich aber nach dem Nordischen Krieg 1720 in dessen Folge das Herzogtum Schleswig und auch das Kloster dem dänischen König direkt unterstellt wurde. Die kirchliche Selbstsändigkeit des Klosters wurde aufgehoben und dem Klosterprediger untertänige Treue dem König gegenüber auferlegt. Somit mussten königliche Interessen, auch wenn sie gegen die eigenen Klosterregeln verstießen, verkündet werden. Jetzt erfolgten auch Aufrufe zu Bällen und Maskeraden »von der Kanzel«.

Für die Konventualinnen wurde die Wohnpflicht innerhalb der Klostermauern ebenfalls gelockert, so kam es 1859 zur ersten Vermietung eines »Damenhauses«: Ernestine von Witzleben vermietete ihre Wohnung für ein halbes Jahr an M. Wulff.

Nach dem Deutsch-Dänischen Krieg von 1864 wurde Schleswig-Holstein im Jahre 1867 preußische Provinz, die dänisch geprägte Rechtsordnung entfiel damit nach 700 Jahren.

Seit dem Beginn des 19. Jahrhunderts öffnete sich das Kloster den Bewohnern der Stadt Schleswig. Den Wandel beschrieb eine Augenzeugin Asta Heiberg (1817–1904) in ihrem Buch »Erinnerungen aus meinem Leben«: 1836 sah »das ganze Kloster grau und verkommen aus, die Anlagen waren vernachlässigt, nirgends eine Spur von Schönheitssinn! Schleswig

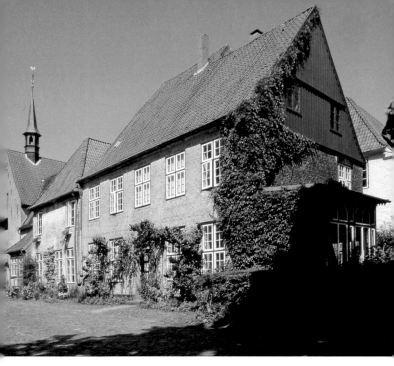

▲ *St.-Johannis-Kloster von der Westseite*

wusste, dass sich am Endpunkte der Stadt das St. Johanniskloster befand. Da die Bewohnerinnen aber keinen Verkehr mit der Bevölkerung unterhielten, so wussten die Städter auch nichts von dem Kloster zu berichten.« Und einige Jahre später: »Das Unheimliche, Dunkle und Unschöne des Klosters milderte sich allmählich; jetzt zeigt es allerliebste Häuser, wohlgepflegte Rasen, blühende Gesträuche und treffliche Pflasterung. Durch die Pogwisch, die sich ein Haus bauen ließ, hob sich schon das Ansehen des Klosters, sie besuchte und gab Gesellschaften und forderte ein Gleiches auch von den anwesenden Konventualinnen.« – Der Wandel zum offenen Kloster war vollzogen.

Literatur

Die Kunstdenkmäler des Landes Schleswig-Holstein, Band 11: Stadt Schleswig, 3. Band: Kirchen, Klöster und Hospitäler, München/Berlin 1985.

Beiträge zur Schleswiger Stadtgeschichte, Gottorfer Schriften 1 ff., 1956 ff.

Harald Behrend, Die Aufhebung der Feldgemeinschaften. Die große Agrarreform im Herzogtum Schleswig … 1768–1823 (Quellen und Forschungen zur Geschichte Schleswig-Holsteins, Band 46), Neumünster 1964.

Georg Dehio, Handbuch der deutschen Kunstdenkmäler, Hamburg, Schleswig-Holstein, Berlin/München 2009, S. 850–855.

Dokumente aus dem Klosterarchiv im Kapitelsaal.

St.-Johannis-Kloster vor Schleswig
Am St. Johanniskloster 8
24837 Schleswig
Tel. 04621 / 242 36
Internet: www.st-johannis-kloster.de

Öffnungszeiten: Die Klosteranlage ist frei zugänglich. Die Klosterkirche, der Remter und der Kapitelsaal können wegen ihrer Kunstschätze nur im Rahmen einer Führung gezeigt werden. Anmeldungen vor Ort im Kloster oder über Telefon 04621 / 242 36.

Förderverein:
Freundeskreis St.-Johannis-Kloster vor Schleswig e.V.
Internet: www.st-johannis-kloster.de
Spendenkonto:
Nord-Ostsee Sparkasse
Konto 121 032 346
BLZ 217 500 00

Aufnahmen: Susann Woiciechowsky, Jübeck, und Egon Kopp, Flensburg
Druck: F&W Mediencenter, Kienberg

Titelbild: *St.-Johannis-Kloster von der Westseite*
Rückseite: *Westflügel des Schwahls (Kreuzgang) nach Norden*

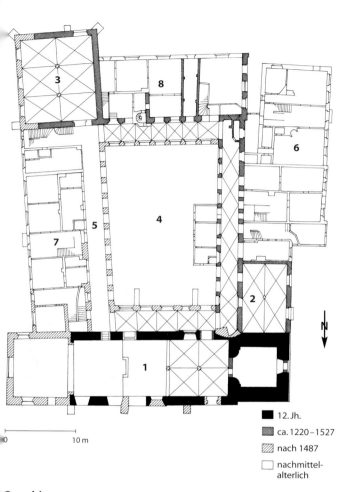

| 0 | 10 m |

■	12. Jh.
▨	ca. 1220–1527
▨	nach 1487
□	nachmittel-
	alterlich

Grundriss

Vor der Reformation erbaut:
1 Kirche
2 Kapitelsaal
3 Remter
4 Kreuzhof (Paradiesgarten)
5 Kreuzgang

Nach der Reformation erbaut:
6 Westflügel mit Wohn- und
 Amtshaus
7 Ostflügel, Wohnungen
8 Südflügel, Wohnungen

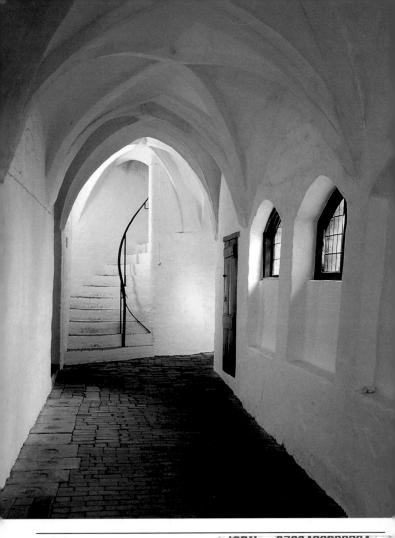

DKV-KUNSTFÜHRER
3., neu bearb. Auflage
© Deutscher Kunstverl
Nymphenburger Straß
www.dkv-kunstfuehre

ISBN 9783422022294

9 783422 022294